中国 历代经典碑帖集字

褚遂良楷

书集字

宋

李文采/编著

U0112777

部

浙江人民美术出版社

图书在版编目(CIP)数据

褚遂良楷书集字宋词一百首 / 李文采编著. -- 杭州: 浙江人民美术出版社, 2022.6

(中国历代经典碑帖集字)

ISBN 978-7-5340-9508-5

I.①褚… Ⅱ.①李… Ⅲ.①楷书 – 法帖 – 中国 – 唐代 Ⅳ.①J292.24

中国版本图书馆CIP数据核字(2022)第073252号

责任编辑 褚潮歌 责任校对 张利伟 责任印制 陈柏荣

中国历代经典碑帖集字

褚遂良楷书集字宋词一百首

李文采/编著

出版发行: 浙江人民美术出版社

地 址:杭州市体育场路347号

电 话: 0571-85174821

经 销:全国各地新华书店

制 版:杭州真凯文化艺术有限公司

印 刷:浙江兴发印务有限公司

开 本: 787mm×1092mm 1/12

印 张: 12.666

版 次: 2022年6月第1版

印 次: 2022年6月第1次印刷

书 号: ISBN 978-7-5340-9508-5

定 价: 52.00元

如发现印装质量问题,影响阅读,请与出版社营销部联系调换。

毛	姜	贺	黄	秦	吴 岳
滂	夔	铸	黄 庭 坚	观	吴 岳 文 英 飞
惜 玉 踏 鹧 点 路 遊 卷 天 春	. 扬 眼 浪 涛 · 州 媚 湖 治 苦	半青越菩萨。	人歌乐子子	浣 鹊 风 唐 风 彦 谷 谷	江重江萨
			(其二) ・ 游览	· 惜别	:: 写梅
: : : : : : : : : : : : : : : : : : :	: : : : 5 103 102 101 99	: : : : 98 96 95 94 9	3 90 89 87 86	: : : :85 83 82 80	: : : :78 77 74 73

湽	尨	将		景	李	7117	蜀	宋	刘	唐	朱敦	李	乐	陈	陈上	蒋	王		王空				张		
阆	准	捷		本中	冠	心心	妓	宋祁	著	婉	然儒	仪	婉	亮	义	捷	观		王安石				先		
酒泉子	踏莎行·	虞美人·	采桑子	踏莎行	蝶恋花・	ト算子	鹊桥仙	玉楼春·	鹧鸪天	钗头凤	西江月	ト算子	ト算子・	水龙吟	临江仙	一剪梅	ト算子	浪淘沙令	桂枝香	诉衷情	一丛花	青门引	千秋岁	踏莎行	渔家傲
	春暮	听雨			春暮			春景					答施	春恨		舟过吴江		₹ ······	金陵怀古		令 ·······	春思		· 元夕	
: 147	: 146	: 144	: 143	: 142	: 140	139	138	: 137	: 135	: 134	: 133	: 131	: 130	: 128	: 127	125	: 124	: 123	: 120	119	117	: 116	114	:	111
						10)	100			101	100	101	100	120	12/	120	127	140	120	11)	11/	110	117	113	TII

惠 欲 明 夫口 蒙 来 天 月 風 袋 不 上 滕 埽 時 宫 寒 閼 有 去 些 今 把 又 蕣 巩 17 酒 瓊 是 問 弄 青 清 何 樓 卒 暑: 天 王、 我 字 何 不

長 周 大 郎 为分 江 久 赤 東 故 聲 壘 去 里 副 西 浪 共 邊 石 淘 嬋 穿 盡 娟 定 道 蘇 發 轼 是 古 水 濤 風 調 彀 拍 颈

岸 時 綸 .1. 香 巾 37 卷 少 談 不刀 些 京 笑 嫁 千 傑 間 3 堆 遥 雄 檣 雪 繐 姿 想、 江 灰 英 4 1 瑾 Hi. 發 女口 當 書 烟 37 滅 并 扇

小乔初嫁了,

谈笑间,

樯橹灰飞烟灭

尊还酹江月。

沿 月 故 滥 蘇 長 國 林 本中 念 不 排 思 生 嬌 东 量 多 歷 懷 夢 情 自 難 應 尊 笑 忘 深 生 我 千 酹 タと 早 里 两 31 生 江

顧 無 言 惟 有 误 千 行 粉 得 手

夢

忽

深

鄉

1.

軒

齊

三.

栋

妝

相

墳 不 識 無 蒙 塵 洲 話 凄 面 髫 凉 约 女口 雨相 使 夜 相 逢 来 應、 (丝)

夜来幽梦忽还乡,

小轩窗,

貂 2 少 城 卒 求 腸 3 經斤 夘 狂 千 正 麦 左 騎 A 牽 卷 明 日 黄 平 月 和 記 夜 出 右 夢 擎 老 為 短 松 蒼 载 夫 出 聊 錦 傾 蘇 發 城 帽

狼

挣

妨

世

蘇 曆 鞋 平 拟 何 輕 生 城 勝 料 妨 3 盛 峭 岭 馬 14 也 嘯 春 誰 A'A 莫 風 怕 塘 中久 徐 兼 穿 酒 行 林 醒 竹 烟 打 微 杖 雨 葉 芒 任士 冷

蕭 蓝 晴 14 蘇 3 瑟 頭 拟 形 宣 余升 蒙 風 時 昭 收 埽 花 红 却 去 视 水 相 the ! 殘 迎 亚 家 红 囬 風 青 首 续 雨 枝 本 何 the 1 来 业 E

回首向来萧瑟处, 归去,

红青杏小。燕子飞时,

绿水人家绕

草 柳 漸 悄 墻 綿 墻 裏 3 裏 以久 情 佳 鞦 ス 却 1 艱 被 笑 墻 天 业 笑 外 涯 情 道 漸 何 省 墻 麦 不 蘇 聞 夕人 业 嫠 行 芳 题

えん 配 城 上 春 花 却 站 春 狄 咨 烟 未 喜室 嗟 雨 老 休 暗 風 對 看 千 约田 家 半 故 柳 寒 壕 斜 食 思、 春 余升 後 故 水 試 國 酒

且将新火试新茶。诗酒趁年华。苏轼《望江南·超然台作》

上南·超然台作》 一別都门三改火,天涯踏尽红尘。依然一笑作春温。无波真古井,有节

笑 改 月 作 将 X 拟 新 春 天 火 涯 南 超 試 踏 丝 秦作 新 盡 波 茶 真 红 别 詩 塵 古 都 酒 井 依 PE 核 有 狄 節

14

送

眉

樹 縷 香 仪 笑 洲 更 魚 語 路 以久 龍 洛 鳳 盈 蕣 簫 盈 旦生 暗 蛾 聲 雨 杏 兒 動 雪 去 雪 王、 衆 壶 柳 馬 畨 雕 光 平 轉 車

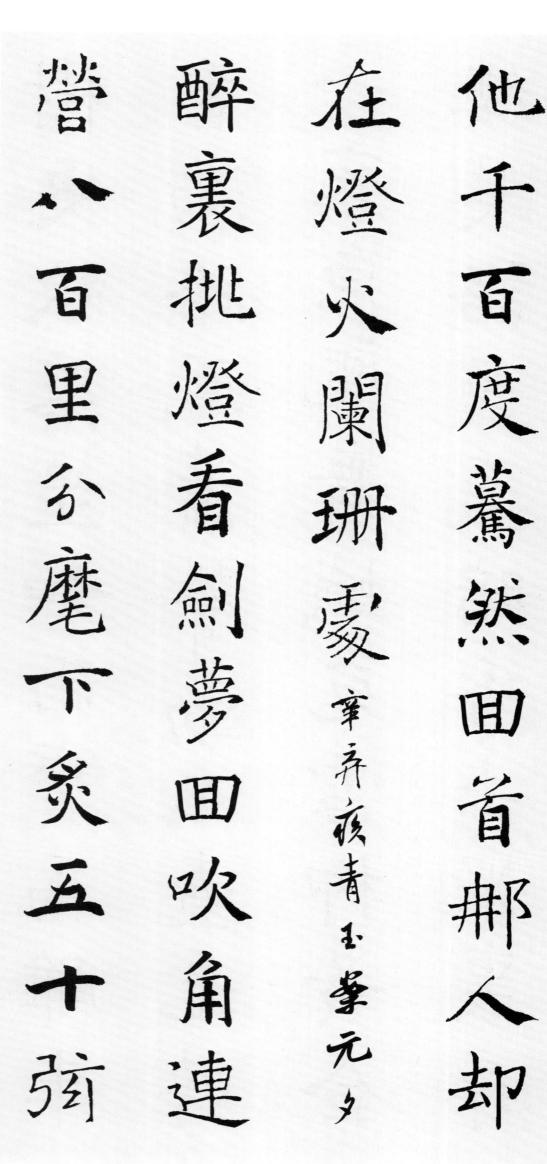

却 後 翻 的 名 盧 寒 共 回 形 外 王 憐 天 快 白 亏 沙 髮 場 生 靡 赢 秋 窜弄板被 歷 得 點 5 生 兵 熊 前 馬 阳 3 身 作

别枝惊鹊

清风半夜鸣蝉。

稻花香里说丰年,

听取蛙声一片。七八个星天外,

时茅店社林边

片 花 别 14 前 香 枝 奮 裏 發 時 个 言允 鵲 学 曹 星 清 店 手 天 風 社 外 塘 半 林 两 取 夜 湯 蛙 鳴 = 嫠 路 點 蟬 轉 稻 雨

少年不识愁滋味 爱上层楼。 而今识尽愁滋味

溪 而 橋 忽 不 識 樓 見、 愁 窜弄 秋 為 滋 滋 极 賦 新 A 爱 欲 詞 在 科黄 強 就 深 就 置 休

3 洲 欲 夜 少 武 眼 事 深 風 况 攸 書 光 休 博 攸 却 JŁ 适 中歷 道 固 不 盡 樓 天 何 長 凉 千 麦 好 江 古 望 滚 圃 个 本中 滚 丛 秋 444

千古江山, 英雄无

多 未 派 3 休 tt 囡 當 亭 少 有 萬 懐 孫 英 兜 雄 發 仲 古 誰 坐 謀 敵 軍弄 盛斤 4 英 東 南 曹 雄 南 绑 戰 型 业 登

流总被雨打风吹去。

斜阳草树

想当年,

金戈铁马

平 當 算 想 常 并 孫 被 仲 金 恭 雨 戈 陌 謀 打 麦 鐵 風 舞 道 馬 以久 富 氣 去 棚 哥欠 斜 吞 曾 喜 陽 萬 草 里 住主 風 派 樹 想、 女口

唐 倉 狸 言己 元 烽 祠 皇 嘉 X JŁ 草 揚 顧 片 草 444 不申 路 封 鴉 回 狼 卒 层 社 堪 严月 望 吉支 即 馬 首 言脈 中 誰 猶 佛 得

問

產

旗

老

美

尚

熊

飯

否

窜弄夜

水 未 遇 送 卖 杂 多 业 工力 窮 名 囡 餘 再 樹 事 帶 唱 月 雨 徹 力口 雲 餐 陟 埋 緣 浮 半 泛 天

晚日寒鸦一片愁。柳塘新绿

晚 4 悲 寒 間 歡 古 恨 行 鴉 江 袋 頭 路 片 未 難 秋 是 般 柳 夜 風 磐 應、 波 塘 鸠 新 離 亞、 人 送 紙 别 1

難

2

不

由

軍弄 看 亭 緒 留 晚 淚 独 総 馬瓜 眼 鸠 天 蒙 竟 雨 K 1 黨 祁刀 业 賦 寒 歇 語 舟 崇 都 催 蟬 月日 凄 噎 發 切 念 帳 载 對 手 飲 夫 長 相 夫 业

黯 佇 是 種 黯 倚 良 風 后 情 辰 生 樓 天 好 更 景 際 風 與 草 虚 紅田 何 台 設 红田 望 烟 便 部 杨 光 約 150 永 殘 有 春 10 愁 昭 千 绘

无言谁会凭阑意。

强乐还无味。

衣带渐宽终不悔,

消 裏 业 狂 量 得 味 無 衣 言 帶 醉 性 誰 堂 悴 會 漸 130 京 馬 酒 水 闌 當 终 藝 音 べん 不 哥欠 長 悔 擬 強 安 為 知思 把 古 伊 深 跃

期 埽 島 道 狎 外 馬 雲 遲 秋 上 去 遲 生 風 萬 还 业 原 超 酒 柳 迹 徒 亂 目 蕭 何 经斤 蟬 蒙 嘶 索 是 天 17 不 前 陽 化人 垂

寒 少 囯民 并 氣 更 夜 乍 時 变 長 130 學 3 永 深 别 * 年将 歳 重 雜 漢 睡 滋 也 果 擬 味 象 展 待 竟 轉 却 枕 不 成 凉 數

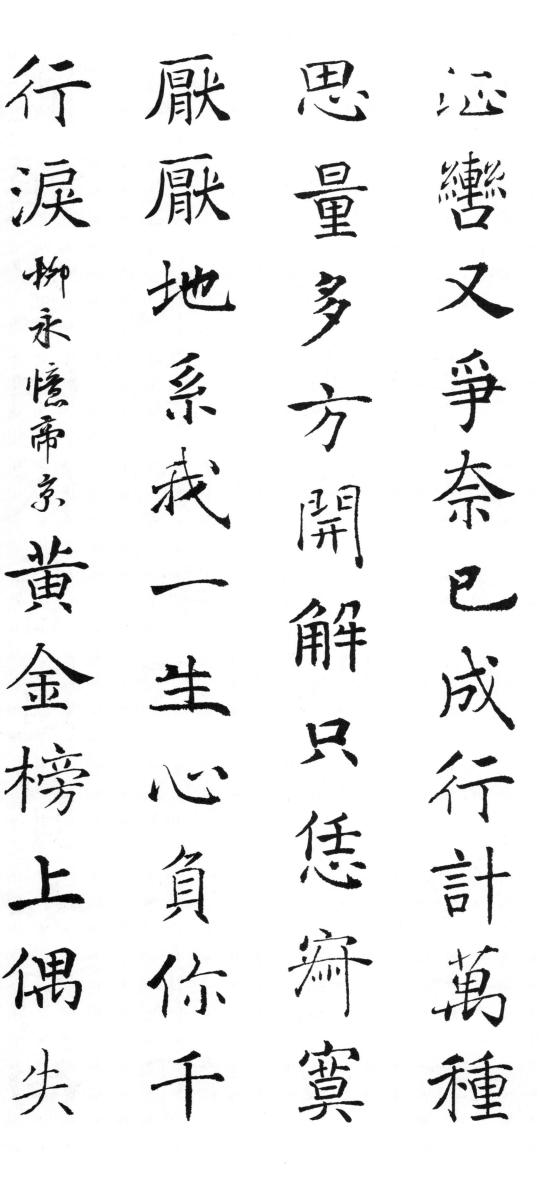

未 衣 龍 洎 卿 逐 論 頭 相 空 得 風 雲 烟 喪 明 花、 代 才 便 暫 恭 爭 3 陌 詞 不 遺 洛 不 腎 約 狂 自 女口 荡 是 升 何 青 何 白 何

龙头望。 如何向?未遂风云便, 争不恣狂荡。 何须论得丧?才子词 自是白 衣卿 烟花巷陌

恁 屏 青 淺 偎 障 卙 春 幸 红 低 都 有 倚 唱 意 翠 140 餉 永 風 刀。 中 鹤 把 江 天 马子 浮 事 堪 弘 异 平 名 算 換 訪 生 算 3 畅

惟 過 也 三 傷 15 却 是 奮 時 相

两

条

淡

一曹

怎

商文

他

晚

来

風

急

暖 1A 深 冷 寒 清 時 清 候 凄 最 凄 火火 難 火火 将 戚 息、 戚 = 杯 乍

正伤心

却是旧

乍暖还寒时候,

怎 識 黄 有 尽 生 消 得 點 誰 地 黄 點 里 堪 滴 花 梧 摘 滴 守 堆 桐 着 積 這 更 次 垂 窗 性 第 悴 细 兒 獨 捐 怎 雨 到 自

言允 杏 愁 雙 花 非 字 事 溪 3 盡 春 事 得 尚 休 日 专请 好 晚 欲 联着 塔 語 擬 栋 泛 井、 泛 豆自 風 场 輕 派 住主 聞 舟 塵

慕 舟 多 只 愁 巩 誤 流 老清照武 雙 醉 糊 溪 不 花 陵 舵 夫口 春 埽 深 春晚 艋 蒙 舟 路 常 爭 載 興 記 渡 盡 不 溪 爭 動 真 晚 渡 許 围 日

發

变

灘

區島

路鳥

老

清

联

夢

全

其

獨 惟 红工 編 字 上 漢 香 囬 殘 舟 時 雲 月 王、 簟 中 洲 誰 秋 亚 寄 輕 樓 解 花 錦 羅 書 自 裳 来 黑風

秋 家 頭 疏 却 風 卅 馬派 情 自 いい 濃 無 流 頭 計 腄 专清 種 四 不 服 相 消 消 黄 思 殘 除 梅 胜 兩 十 酒 夜 蒙 試 雨 問 渊 眉

漢 獸 恭 六口 否 溢 秀務 佳 應 節 濃 是 却 雲 又 紙 道 重 愁 月巴 海 陽 永 红 書 棠 王、 瘦 枕 瑞 依 下清照 如夢令 处少 腦 奮 消 橱 六口 其二 半 金 否

《如梦令》

泪湿罗衣脂粉满,四叠阳兰

夜 有 泛 温 凉 暗 羅 風 祁刀 香 衣 盈 透 東 亦由 月盲 凿 な雑 莫 粉 花 道 洲 把 瘦 不 酒 晶質 黄 銷 张 陽 尽 云思 營施 馨 複

傷

深

又

蕭 雨相 且 不 蕭 瑞 化人 酒 蓬 闌 腦 香 更 菜 瑣 喜 変 秋 遠 連 梧 老 清 盡 茶 桐 联 應、 告 蝶 日 藝 夢 穑 恨 えん 寒 長 經斤 夜 仲 偏 来 日

前 独 宣 惟 懐 醉 去 塞 读 莫 业 留 更 負 秋 意 凄 東 来 维 凉 風 面 菊 不 湯 景 松心 嫠 业 随 黄 衡 連 か 屯 清 陽 草 角

濁 变 不 寐 千 漕 典 計 嶂 将 杯 羌 裏 軍 家 管 長 白 萬 攸 悬 烟 里 洛 攸 远 蓝 雨相 日 夫 狄 31 淚 洲 未 城 趸 地 閉 勒 施

魚

家

傲

狄

E,

天 連 夕人 黯 接 波 鄉 波 水 碧 芳 上 动思 雲 寒 草 追 天 旅 业 烟 黄 情 翠 思 葉 夜 史 1 在 夜 地 映 秋 斜 除 余升 勞 陟 色 非

開 施 倚 好 夢 酒 业 留 主 懐 名 秋 驛 腸 是 睡 外 76 黄 明 盛斤 作 尽 月 橋 相 樓 獨 邊 思、 惠 自 渐 淚 秋 休 趸 室 獨 件

著 奉 普 有 滕 芳 風 杏 酒 妒 和 家 洲 女 雨 陵 洛 城 無 将 音 春 成 算 色 3 告 泥 吸 宫 爭 碾 梅 红工 墻 作 春 酥 塵 柳 手 東 任 H

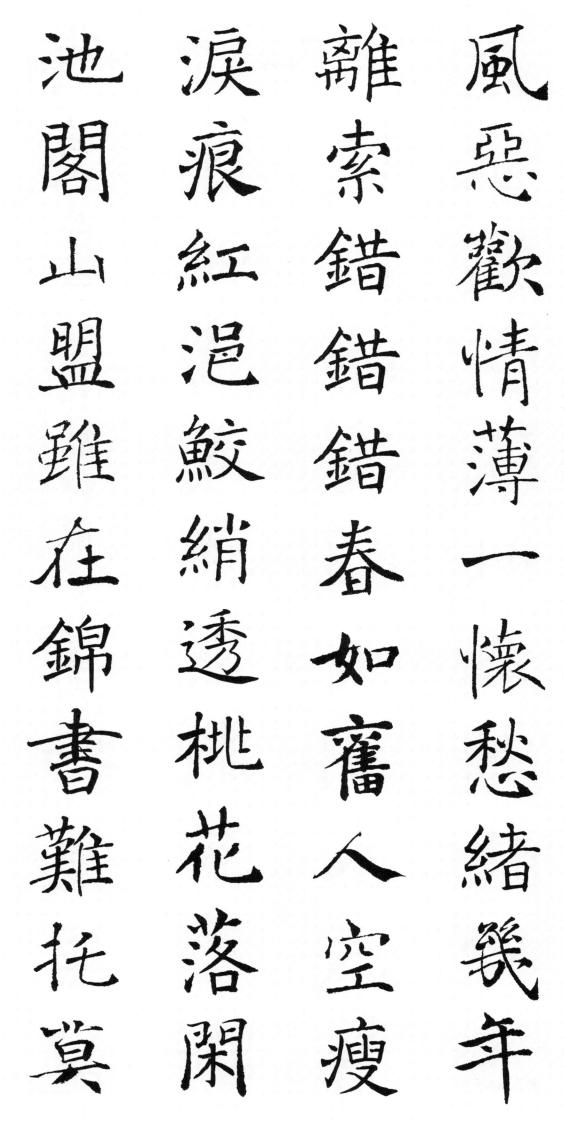

鬓先秋:

泪空流

莫 封 何 井 莫 蒙 侯 秋 陸 摩 淚 匹 将 刻 空 暗 馬 颈 剧 藩 戍 派 42 胖 梁 郛召 當 求 444 生 卒 緣 誰 胡 萬 未 粉 江 滅 夢 里 じ 營 經斤 算 在

謹 時 湖 天 邊 相 真 4 身 樹 遇 嬰鳥 老 六口 古 何 武鳥 滄 路 麦 杯 洲 夜 典 深 将 清 典 共 辨 惠 雨相 手 莫 情 染 禹 訴 廟 他

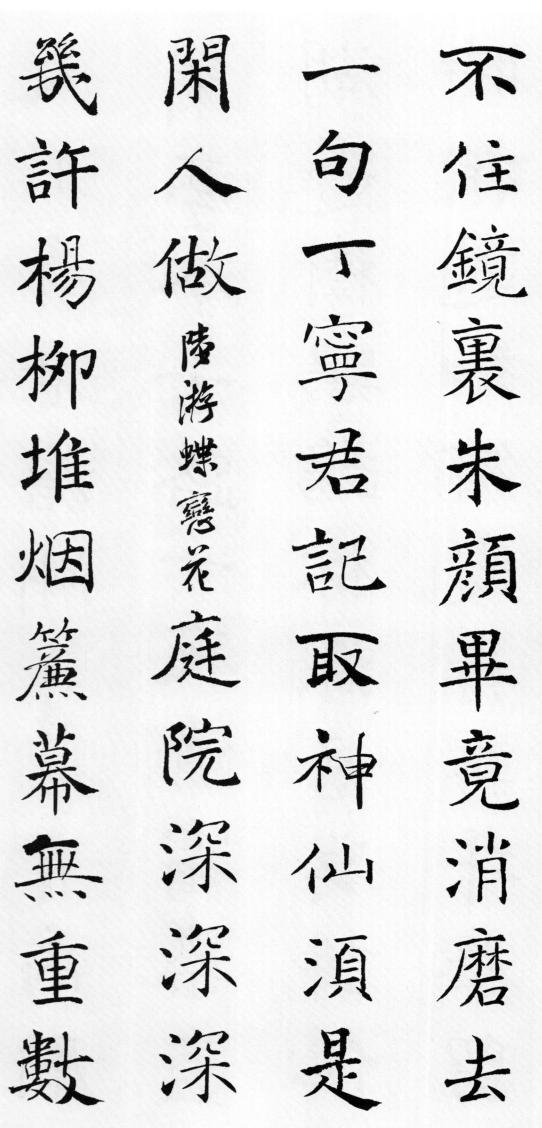

花 章 掩 王、 花 黄 喜室 勒 尽 雕 路 不 語 鞍 亚 雨 亂 推 計 横 留 風 红工 冶 形 蒙 春 狂 樓 過 住 = 惠 月 浪 鞦 慕 眼 華 不 問 月日 具 去

受 哥欠 有 欲 陽 情 語 備 目 蝶 莫 震 春 彩 べん 容 都 此 草 新 恨 井 前 葵 火火 不 採 緣 四因 把 風 曲 埽 熊 随 生 期 教 F 自 是 腸 离住 言汽

城 春 不是 東 東 風 結 風 容 想 直 易 是 湏 别 看 當 從 实 時 盡 陽 容 佑 洛 携 垂 楼春 手 城 楊 蒙 花 對 排 把 陌 始 洛 酒 漏 共

館 花 更 梅 好 殘 溪 六口 與 橋 誰 柳 约田 草 董 風 华 候 暖

麦 摇 泛 不 丝斤 樓 125 是 续 女口 萬 春 春 莫 4 秋 水 近 行 漸 寸 危 遠 闌 更 柔 漸 倚 在 腸 典 窮 春 盈 蓝 盈 4 沾 夕人 粉 诏

受

陽

储

踏

莎科

風 业 目 竹 書 凄 凉 憨 水 闊 秋 3 别 韵 鱼 少 後 萬 思 流 不 華 何 漸 六口 蒙 行 共 千 聲 遠 問 漸 读 夜 皆 近 是 觸 深 漸

詞 成 恨 陽 燈 酒 故 欹 杯 燼 單 袋 去 致 枕 陽 時 卒 俯 夢 天 楼春 中 無 氣 弘 可 奮 夢 奈 亭 曲 何 喜 新 花、 不

槛菊愁烟兰泣露,罗幕轻寒,燕子双飞去。明月不谙离恨苦,斜光

洛 HE. 杏 烟 黨 去 徑 去 运 獨 明 化人 悉 曾 往 月 相 羅 和 不 幕 安 識 譜 张 况 蓝 离住 輕 溪 寒 埽 M 恨 檻 告 蓝 来 菊 3 斜 .1. 秋 雙 光 素

富 樹 到 何 蒙 彩 獨 曉 曼 袋 穿 张 萬 朱 垂 藝花 樓 尺 結 望 素 胜 楊 盡 夜 山 芳 長 天 西 草 水 風 涯 長 闊 湛 路 真 碧 欱

寸还成千万缕

夢 路 典 情 年 萬 五 少 縷 更 不 天 鐘 地 イレ人 多 花 洼 情 底 容 地 角 易 雜 苦 有 秋 去 寸 窮 樓 = 深 月 時 頭自 成 殘 雨 K

袋 雲 有 陟 鱼 獨 相 字 在 倚 思、 就 水 無 個 惠 樓 恨 遥 平 麦 安 情 音 恰 難 對 鴻 春 春 签 寄 雅 1/3 在 斜

藩

梦后楼台高锁

醒 派 曼 溢 面 张 慕 清 不 低 夫口 夢 何 垂 後 蒙 去 樓 年 紙 喜 春 波 萬 恨 依

鎖

曹

時

洛

花

獨

立

微

雨

蓝

雙

形

却

来

東

水由 記 月 衣 廷比 在 得 殷 曾 廷 勤 1. 昭 嫡 弦 捧 彩 祁刀 王、 雲 鐘 言流 具、 當 相 兩 卒 袋 重 思、 置 拚 當 15 北 2 却 字 時 100 醉 采 羅 明

銀 红 昭 猶 巩 相 逢 是 蓝多 中 袋

袋

囬

规

夢

題

共

百

今

宵

剩

把

預 桃 花 红 舞 扇 底 低 風 楊 從 柳 别 樓 移 じい 億 月 相 哥欠 逢 盡

忆相逢

魂梦与君同。

犹恐相逢是梦中。

葉 鱈 啼 鸠 棹 麦 離 天 其 碧 情 渡 留 濤 頭 後 楊 春 不 錦 柳 水 住主 書 青 路 醉 過 休 青 解 富 惠 黨 枝 睫 枝 舟 烂鳥 華 樓

雲 雲 惜 佰 奮 上 雨 泪少 香 生 泪少 业 秋 天 馬 水 草 将 安安 华 袋置 離 日 沿 清 恨 日 十余 12 心器 樓 醉 中 还 埽 拍 到 狂 卒 路 春 17 陽 彩 許

袋 長 非 多 長 費 相 相 相 淚 思 見 思 行 若 時 本 晏矣道 長 問 是 相 相 強 业 鸠 思 思 天 馬 其 長 甚 語 相 3 長 莫 期 思 相 欱 除

把

相

思

言流

ル人

誰

溪

情

不

六口

曼

袋

适

長

相

燎

流

香

消

泽

暑

鳥

雀

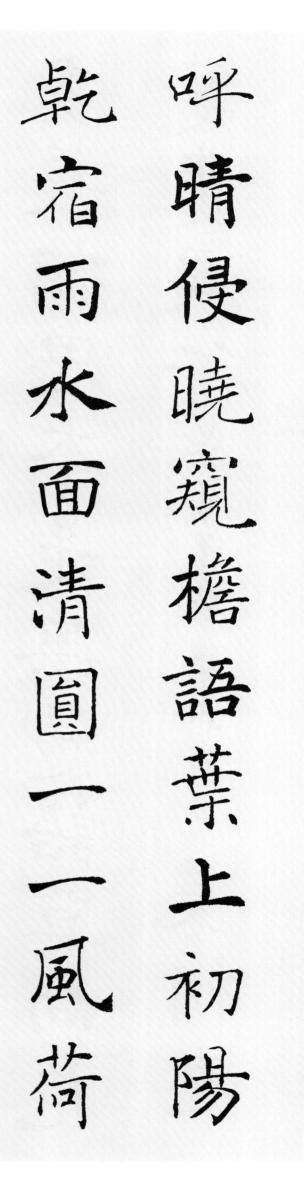

舉 否 久 1. 作 故 楫 銀 長 鄉 輕 12 遥 安 舟 宛 旅 何 夢 轉 五 日 去 月 关 家 漁 蓉 曲 郎 住 浦 浴 相 具 月 祁 鳥 憶 月日

陟 封 上 形 寒 路鳥 江 枝 雪 澄 上 樓 波 深 红 院 天 何 卷 僧 蒙 溢 梅 奴 鬆 是 看 浪 沖 埽 應 發 冠 舟 故 憐 馬 4 江

渊 題 長 村製 蒙 熽 白 土 3 瀟 壯 懷 少 千 瀟 卒 里 激 雨 頭 路 夕! 昌久 空 雲 抬 = 悲 和 望 月 切 工力 眼 莫 靖 名 们 等 塵 康

臣子恨, 何时灭

發 岳 阳 自 兆 续 湖 白 囬 階 首 千 E 為 行 里 懐 胜 夢 工力 夜 悄 名 寒 奮 悄 现出 營產 更 4 不 松 些 外 住 来 竹 月 鳴 獨 老 雕

慕 音 阻 不 深 埽 經斤 少 亭 庭 弦 程 喜 游路 经斤 欲 成 有 将 红工 趣 晚 誰 いい 翠 事 渊 塘 岳 花、 陰 什 兆 蒙 自 瑶 亥 琴 發 翌 紫 春 夫口

归

弦断有谁听?岳飞《小重山

翠幕深庭,

闲花自发。

亭台成趣

岭 調 蓝 いい 筆 闊 新生 冰 雪 有 渊 HE. 花 問 签施 イレス 字 杏 不刀 額 静 評 竹 秋 風 台 金 夜 賦 月 蘇 暑; 多 時 渊 載 轉 情 凉 欺 酒 供 池

秋 当 放 囬 红 性生 離 蓮 境 歌 折 15 哥欠 不 3 上 倩 教 文 英 秋 車 雙 、湖 約 成 馬 些 近 何 醉 在 蒙 曲 對 鄉 不 合 成 小芸 莫 雨

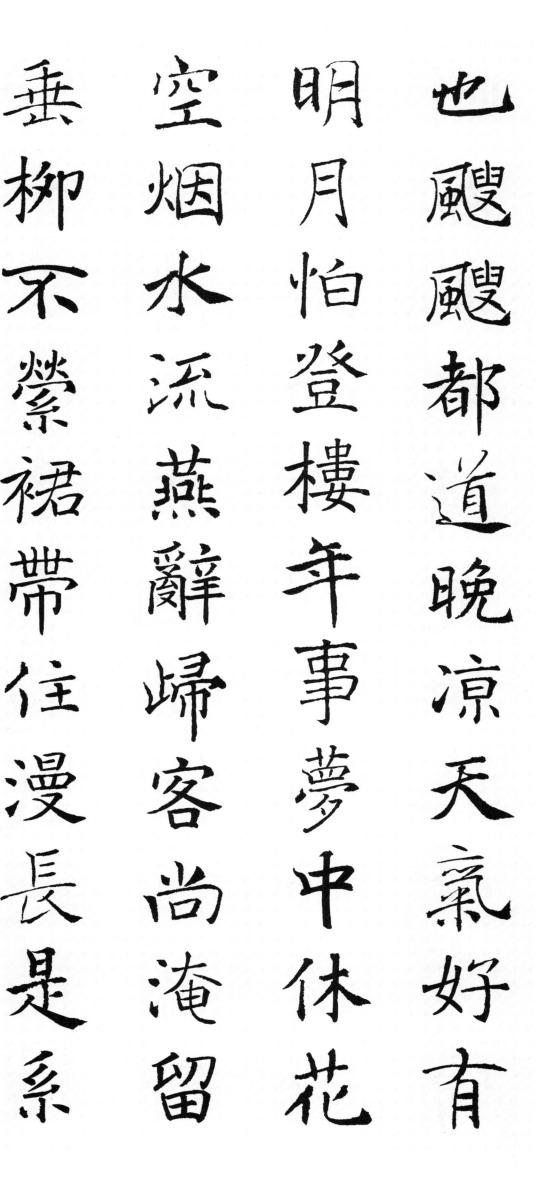

峭 春 寒 中 漕 交 力口 睫 夢 啼 燃鳥

清 行 か 舟 携 明 学 愁 路 文 英 草 唐 3 终 瘞 A 柳 花 十名 銘 塘 寸 樓 風 柔 前 塘 情 红 雨 過 暗 粉

階 纖 晴 西 凿 手 素 夜 杏 蜂 日 答 崇 頫 日 生 掃 撰 唱 3 林 悵 鞦 文 英 亭 雙 艱 風 依 经 索 奮 有 不 賞 小芸 當 到 新 弄 時 (出生)

金风玉露

便胜却人间无数。柔情似水

間 7. 金 風 Hi. 顧 业 數 鵲 里 王、 柔 路路 傳 橋 埽 情 恨 相 路 ル人 銀 水 逢 漢 兩 情 佳 诏 便 期 若 滕 诏 是 却 暗 女口 夢 度 久

在 長 化人 漠 窮 時 形 漠 花、 輕 秋 当 寒 淡 輕 在 化人 烟 朝 夢 流 1. 朝 水 樓 慕 書 邊 睫 慕 陰 屏 终 糊 业 雨 (3/2) 鵲 稿 賴 自 约田 100

溪 舟 误 女口 M 愁 碧 難 亚 賓 野 收 城 楊 朱 循 營施 柳 橋 記 渊 弄 當 多 挂 情 春 日 .1. 柔 事 曾 銀 動 為 鈎 離 秦 至 不 糊 曼 埽 具、 况

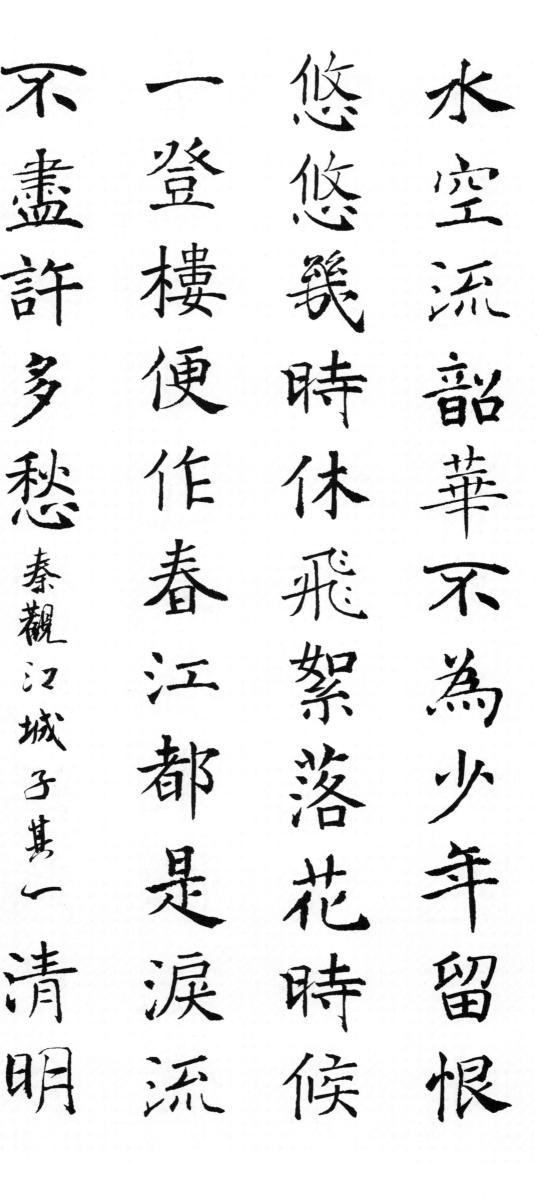

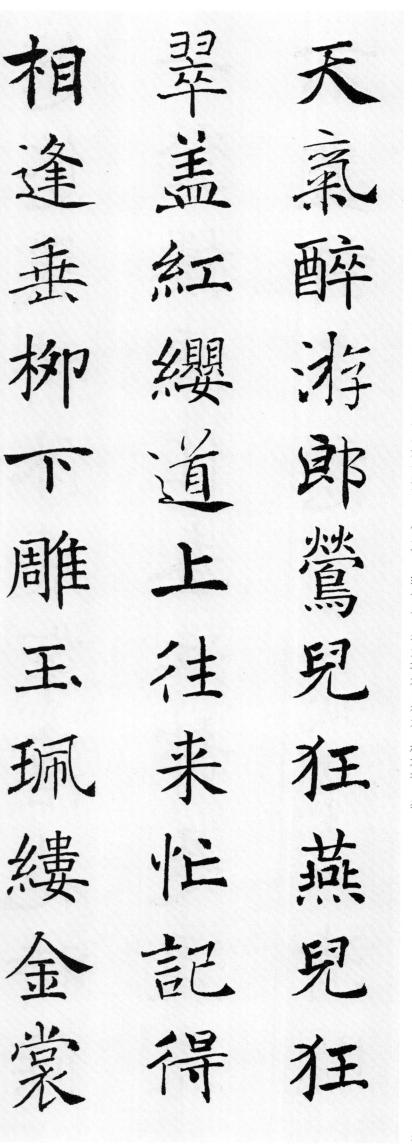

花 悄 行 悵 香 业 行 遂 惜 觀 路 花 白 城 深 若 其 有 红 春 具 埽 歌 西 何 春 麦 新 葵 去 新 泛 壯

熊 瑶 六口 解 草 除 古 非 風 問 何 Ti. 碧 取 過 春 凿 蓝 麗鳥 微微 武 百 陵 蛼 庭 溪 亚 溪

唤 取 埽 来 百 住 春 业 近 亦 誰

1 浩 欱 路 穿 菜 温 桃 展 花 花 平 衣 無 虫工 剪 數 华 路 直 枝 王、 只 巩 石 有 花 倚 白 雲 黄 深 王、 裏 深 鸝鳥 枕 凌 我 拂 红

唇 山 去 升 明 腀 長 月 嘯 逐 亦 埽 何 為 黄 在 醉 堅 水 舜 調 颈

螺 金 徽 杯 我 謫 為 仙 何 調 蒙 芝 业 仙 草 伴 不 為 我 朱 白

明月逐人归。

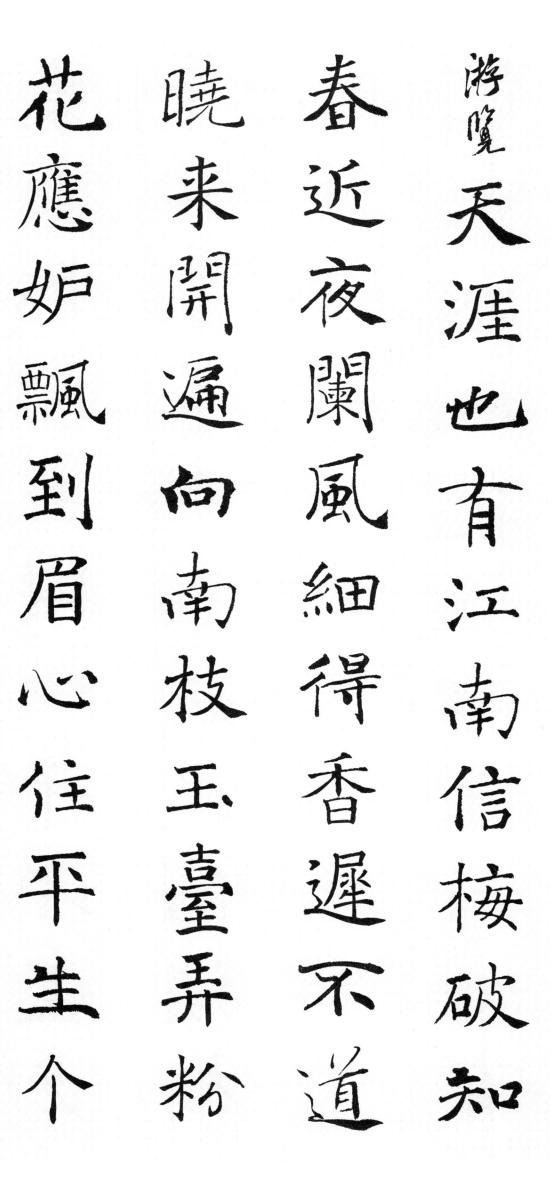

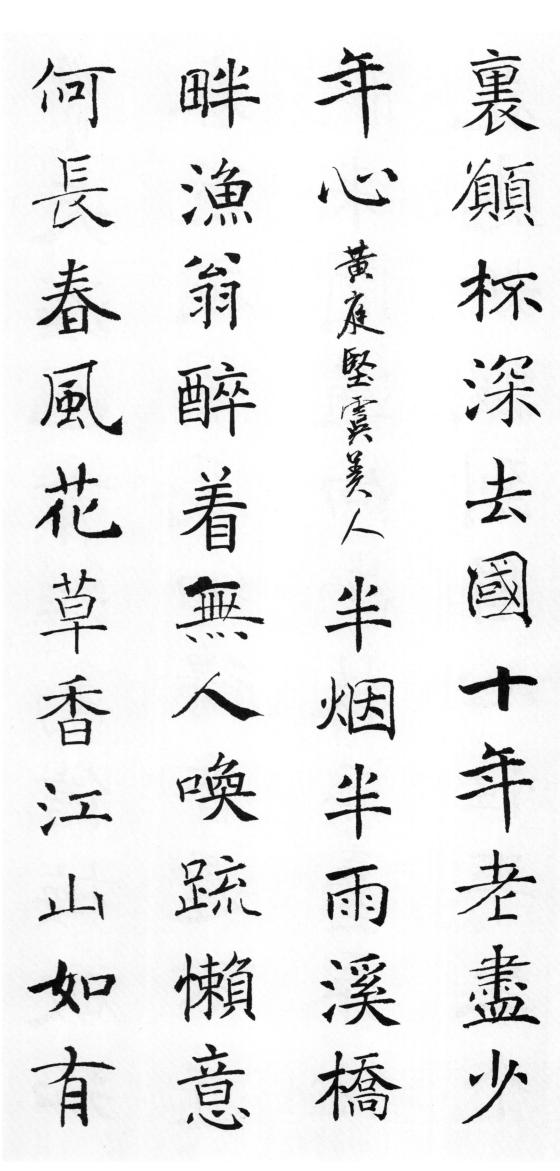

頭 待 共 前 行 生 川 到 音 臁. 横 自 寒 陶 笛 六口 潛 斜 黄 解 生 以久 庭 堅 莫 問 雨 醉 我 放 去 酒 凿 姓哥 菊 何 杯 枝 剪

里簪花

裙歌板尽清

(花白发相牵挽

付与时人冷眼

黄庭坚

凌波不过横塘路

送、

芳

塵 花 盛斤 Hi. 雲 腸 院 典 句 錦 瑣 窗 瑟 典 試 華 問 췕 朱 早 渊 慕 誰 情 只 彩 有 題 都 筆 度 春 袋 新 月 夫口 許 蒙 題 橋

清 百 雨 111 和相 質 来 烟 鑄 草 後 何 事 頭 洲 季 重 白 不 城 過 省 風 同 當 絮 埽 查 月日 失 梧 梅 萬 3 伴 桐 事 Hi. 黄 半 非 時 原 タと

為 熔 依 煮 草 定 夜 路路 别 东 補 浦 衣 卧一 不刀 質 紙 藤 晞 鑄 洋 奮 南 半 死 方 漲 插 机 楊 新 盛斤 雨 蓮 柳 誰 捕 舟 復 两 用 塘 依 路 挑

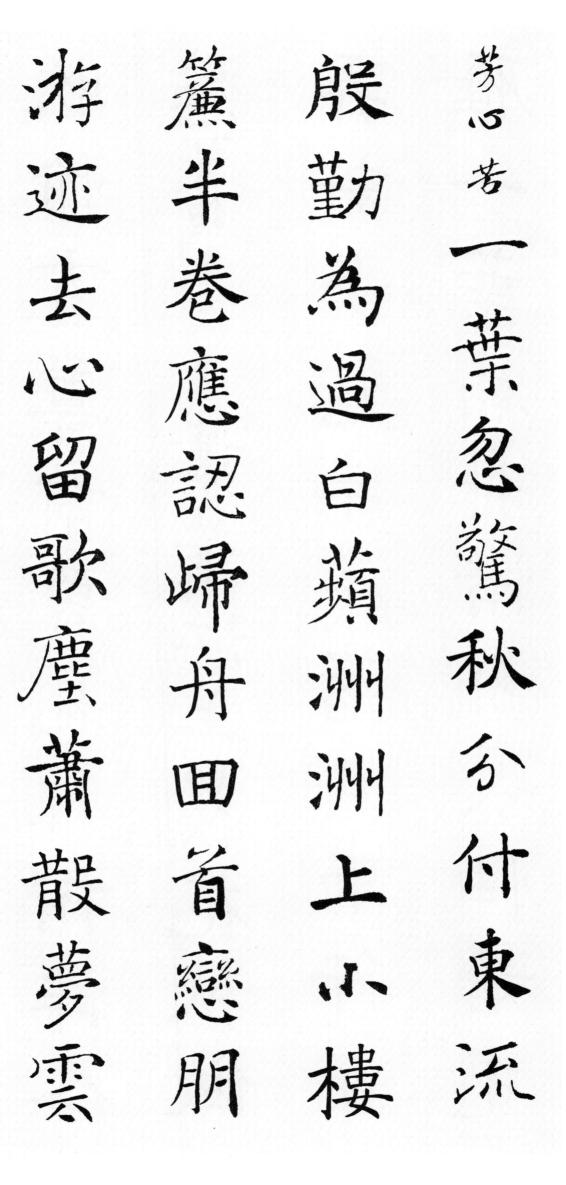

長

怕

共

井

洛 具、 日 获 月 兩 花 相 行 秋 伴 新 做

朝 程 名 去 都 過 直 いい 竹 春 待 後 醉 風 西 日 佳 時 眉 里 凌 休 頭 盡 解 質 茶 鑄 作目 鞍 NK 麥 少 火 眼 媚 青 底 駐 淮 祁刀 阳 左

都

在

空

城

杜

郎

俊

賞

算

而

猶 自 胡 胀 馬 言 類 兵 漸 江 凿 去 尽 後 廢 清 角 池 杏 以久 寒 木

自胡马窥江

废池乔木

犹厌言兵。

俊赏,

夢 在 蓝 红 藥 波 好 惟 季 難 亚 荡 賦 冷 太 六口 深 為 湖 情 业 西 誰 畔 酒 姜蜜粉 念 雲 橋 橋 湯 仍

闡 橋 數 肥 孝 邊 懷 水 清 擬 東 古 殘 告 派 共 商 柳 天 典 惠 簡 终 略 期 黄 差 住主 尽 舜 當 A 姜愛 何 雨 祁刀 第 許 贩 不 馬

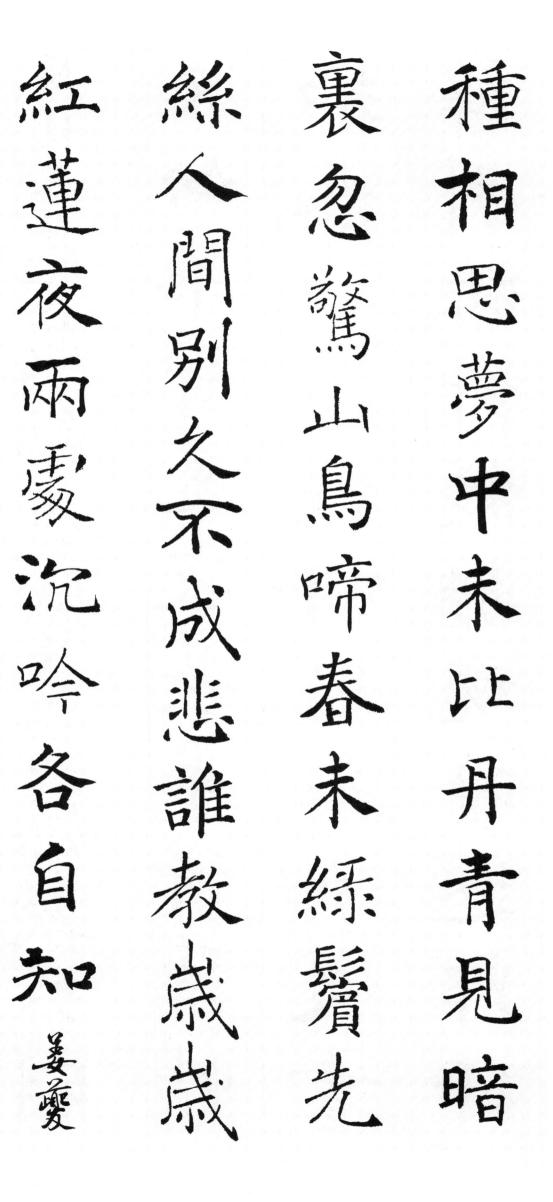

独 辭 ス 六口 鸠 别 春 何 蓝 華 時 水刀 蓝 严月 早 針 輕 見、 終 被 盈 夜 雜 相 烂鳥 長 思 动规 燃息 爭 染 暗 婚 得 别 须 軟 漢 移 郎 か 情 書 行 日月

一年滴尽莲花漏。碧井酴酥沉冻酒。晓寒料峭尚欺人,春态苗

蓮 寒 读 去 花 淮 料 业 南 峭 漏 管 碧 尚 皓 安藏 井 月 欺 A 酴 踏 春 酥 態 T 宴 苗 凍 滴 宴 徐 酒 悉 睫 井

只与东君偏故旧。

到 树 六口 柳 花 只 與 芬 佳 翠 東 重 共 水由 醉 潜力 偏 故 鄉 千 深 奮 長 蒙 壽 E 滂 少 柏 葉 相

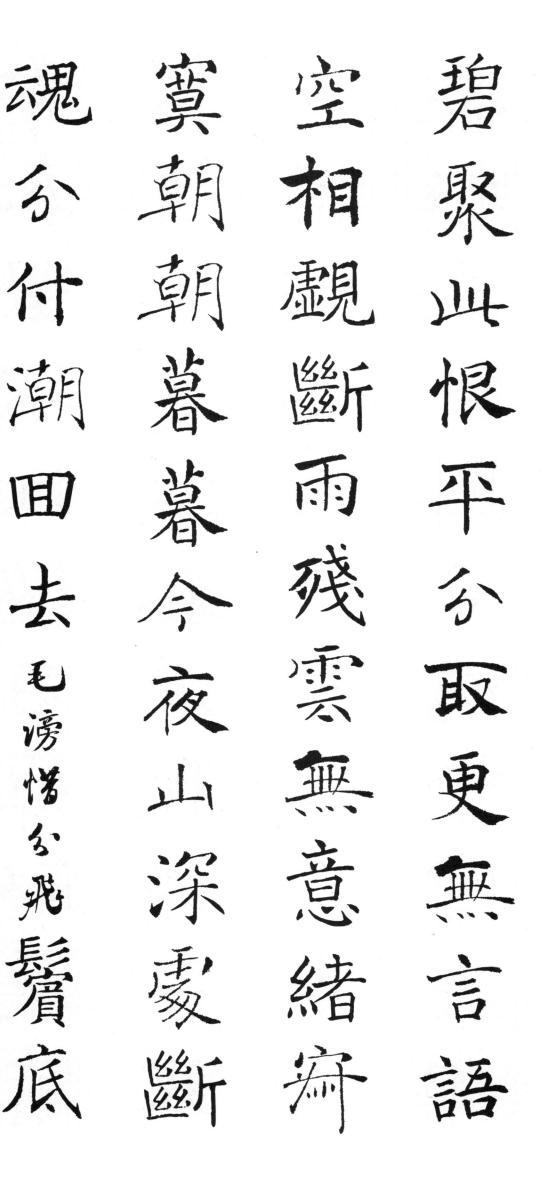

絮 青 桑 只 消 何 春 柘 慕 留 化人 獲 倚 紙 不 長 闌 頭 住主 月日 春 工力 目 賦 送 泛 名 敏 漢 寒 對 都 雲 化人 日 半 風 去 占 前 却 方囱 取

青春留不住。

功名薄似风前絮。

何似瓮头春没数。都占取。

纸长门赋。

寒日半窗桑柘暮。

倚阑目送繁云去。

当 春 欲 後 葉 載 火葬 业 書 燈 端 耕 马 夜 續 春 奮 書 色 雨 暗 欲 Ł 路 滂 凉 杏 魚 烟 家 深 春 院 傲 落 拨 蒙 天 雪 教 梅 杏 弘 花 開 月

端夜色欲

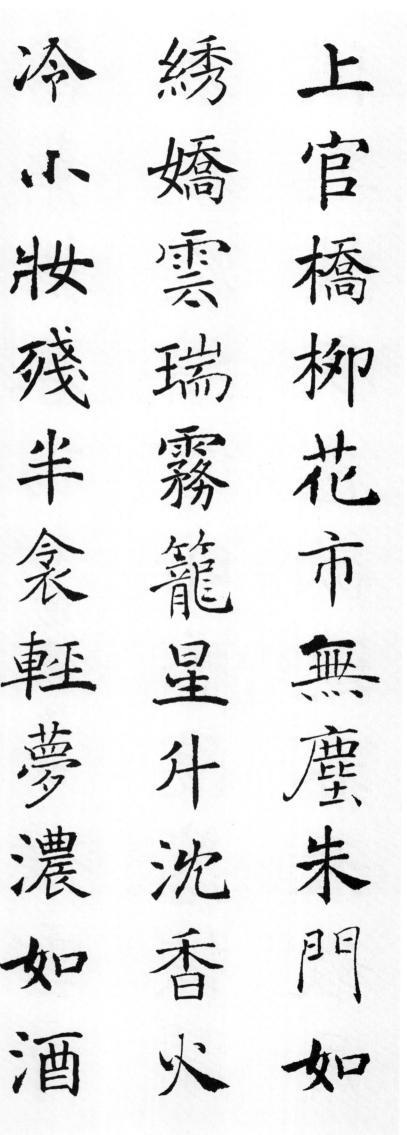

数声題鸡

拨 非 业 風 処 色、 昌久 暴 盡 杨 惜 弱 梅 春 日 熊 花、 3 史 青 Ti. 把 言流 時 殘 雪 天 節 莫 红 不 永 来 折 把 情 曹 雨 么 難 弱 柳 輕

夜过也, 东窗未白凝残月。 乍暖还轻冷。

夜 经面 秋 徽 過 いい 乍 化人 也 暖 東 雙 深 が囱 终 輕 未 組 冷 白 中 風 崇 有 雨 殘 千 月 晚 千 张 来 結

方

定

庭

軒

舟

室

近

清

明

殘

花

风雨晚来方定。庭轩寂寞近清明,残花

青 被 風。 中 1,1 明 3 以久 酒 春 月 醒 又 里 傷 隔 是 惠 墻 夜 去 懷 送 卒 重 漆 過 月日 病 袋 鞦 静 樓 時 韢 那 頭 暑; 窮 堪 张 角 光

史 为分 池 125 塵 東 : 4 化人 情 佰 水 不 TE. 溶 濃 經斤 絮 溶 何 離 麦 蒙 愁 南 蒙 言刃 JŁ 一一 嘶 1. 3 郎 標 騎 千 述 浦 雙 漸 终 梯 貨 遥 亂

暫 營施 解 横 相 嫁 櫳 東 閣 逢 流 風 告 凿 恨 张 恨 尽 紅田 阻 後 思 書きて 從 不 ス 深 容 女口 花 是 何 前 桃 杏 余升 没 F 循 酒

谢月朦胧。 月无穷。

登临送目,

語 柳 月 醒 夢 送 千 無 窮 盛斤 终 目 花 絆 兩 心 謝 看 故 いご 國 百 春 月 晚 朦 風 世 张 時 秋 雕 先 辨 花 煩 天 裏 氣 作 不 情 答 盡 水刀 楊

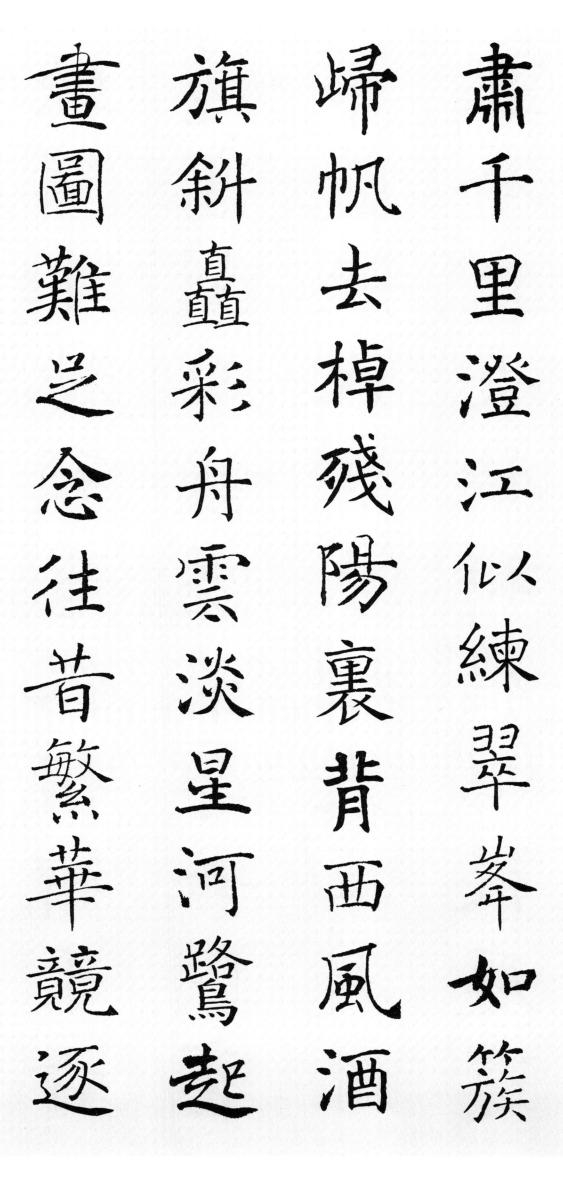

但

馬 事 歎 至 惠 陌 月日 今 商 堂 外 流 樓 水 女 卅 時 謾 但 頭 寒 時 非 嗟 榮 循 烟 恨 兼 辱 相 唱 草 續 後 六 庭 崇 朝 千 遺 奮 红 古

若 涉 歷 曲 使 漏 安 窮 當 偶 時 极 浦 相 多 身 逢 金 陵 風 為 懐 不 虎 遇 釣 雲 老 叟 吕 龍 3 添 英 푩 耕 姐 傭 前 雄

只在谈笑中。直至如今千载后,谁与争功!王安石《浪淘沙令》 水是眼波横,山

後 眼 只 誰 在 去 波 那 與 談 棤 邊 爭 笑 山 眉 是 中 丁力 眉 直 眼 安 孝 盈 至 70 浪 聚 盈 淘 M 蒙 欲 个 A 問 才 千 K 是 行 始

欲问行人去那边?眉眼盈盈处。

一片春愁待酒浇。江上舟摇,楼上帘招。秋娘渡与

樓 南 送 赶 片 春 帘 春 埽 春 秋 招 又 千 待 秋 送 萬 娘 酒 君 和 渡 涛 埽 春 與 江 去 住 泰 若 覩 舟 娘 到 算 橋 摇

桃 紙 3 些 在 蒋 捷 南 梅 # 過 马 2

媒 家 風 洪 流 又 客 黑風 光 容 祀 黑風 易 雨 銀 又 字 把 蕭 松牛 漸 調 地 何 红工 いい 字 3 日 埽 櫻 杏

126

心字香烧。

流光容易把人抛,

京 憶 疏 量 昔 英 裏 長 千 夢 溝 橋 以久 笛 橋 流 身 到 月 雖 天 去 飲 在 阳 坐 亚 堪 中 發 37 杏 渊 花、 餘

蒙 登 渔 翠 唱 起 閣 樓 佰 書 看 平 答施 沙沙 新 陳 背 半 晴 義 卷 古 12, 東 垂 今 楊 風 3 鬧 少 軟 金 花、 事 溪 深

垂杨金浅

暖 什 遲 與 南 恨 日 燃息 催 芳 樓 北北 花 和 蓝 淡 埽 瘀 雲 界 室 推 閣 雁 馬 雨 金 萬 輕 釵 賞 寒 西 草 读 輕

陳 亮 水 稻 冷 春 1/3 相 思 化人 海 深 奮 事

青 云思 杏 翠 又 终 是 綃 勒 跃 堂 馬 烟 風 泛 淡 袋 流 月 雲 37 3 뺁 (丝) 棋 処 雜 聲 綬 三 盛斤 銷 か

3 使 女口 终 天 愁 读 難 腸 拚 淚 滴 若 经斤 是 千 要 前 具、 萬 生 亚 萬 因 有 行 具 绿 拚

只愿君心似我心, 定不负相思意

水 思、 住 共 ど 袋 長 君 時 不 化人 江 我 休 具、 頭 共 共 15 定 恨 共 住主 長 食欠 何 不 長 時 負 江 相 星 2 江 水 思、 日 K 音 顛 日 此

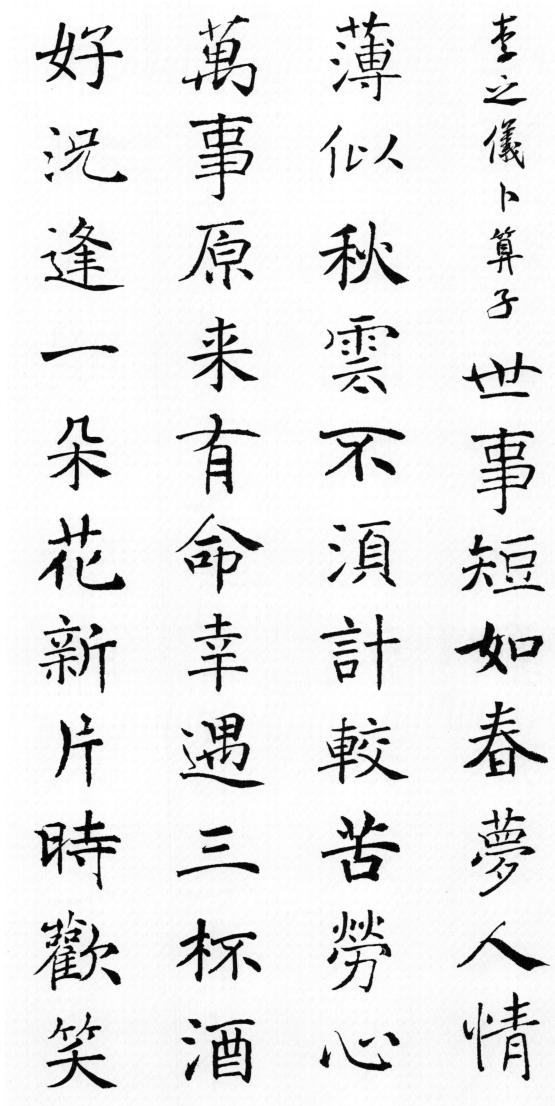

花 月 易 A 相 洛 親 情 曉 明 漢 風 日

いい 事 獨 語 斜 闌 乾 陰 情 難 淚 晴 亞、 雜 痕 未 雨 難 殘 宁 送 凿 欲 尽 图

雪照

角 城 各 泛 王、 装 指 歡 非 寒 寒 鹏 非 夜 鵬 病 闌 鹏 规 珊 唐 羌 常 婉 怕 刻 管 イレス 颈 剧 处 葬 鞦 雪 樓 問 艱 昭 索 間 山

首 寄 與 吴 如臣 刀。 误 看 餐 若 独 鸠

營 江 江 南 漢 2 袋 斑 杯 度 星 盤 梅 點 花 翰 點 林 月 發 風 連 月 在 連 倒 天 = 派 千 涯

寄与吴姬忍泪看

東 杏 迎 娱 少 枝 客 城 肯 棹 漸 頭 爱 學 春 结 意、 風 楊 千 鬧 金 烟 光 浮 外 輕 好 穀 睫 生 寒 笑 長 親皮 為 恨 輕 波 灌火 共 红 紋

得 昭 持 言光 意 4 脱 酒 和 空 動 對 樓 经 便 余升 春 春 是 春 陽 言汽 秋 那 F 盟 个 洲 向 花 言允 先 纸 誓 37 間 生 應、 言光 留 教 情 底 1 晚

那 他 不 得 塵 惟 茶 悴 化人 不 被 相 飯 况 前 思 不 你 绿 言 2 蜀 誤 是 好 不 鵲 花 語 不 橋 100 洛 曾 不 花 渊 味 是 供 計

遥 夜 亭 皐 渊 信 北 才 過 清 阳

私

地

算

自 插 洎 有 淌 去 時 住主 頭 想 莫 也 問 賴 女口 何 東 奴 埽 共 住主 若 主 凌 得 去 山 也 花、 终

稀 漸 住 輕 學 香 朦 語 傷 暗 雕 渡 淡 寸 春 相 慕 誰 月 雲 數 在 思、 来 點 鞦 萬 夫 雨 華 嫠 笑 结 桃 裏 杏 風 間 輕 依 約

寄 問 梅 泛 花 经 个 取 南 惱 梅 安 樓 花、 排 1 夏 風 月 化人 言己 雪 味 冠 得 河 蝶 ル人 藝花 去 誰 和 春 手 不 夫口 不 採 請 ル人 雪 都 梅 共 イレス

醉 南 别 時 節 倒 北 な 東 為 老 游科 誰 来 西 南 醒 奮 恨 到 北 事 君 東 亚 不 猶 西 化人 恨 言光 江 有 樓 輕 雜 相 月

暫 陌 自 哥欠 是 樓 : 尚 亚 袋 深 别 上 時 么工 虧 雜 燭 暫 恨 尽 洲 共 杂 喜 羅 深 却 唇 帳 化人 小 壯 待 卒 江 手 樓 得 聽 膜

連

雨

月

恨君却似江楼月

待得团圆是几时?吕本中

红烛昏罗

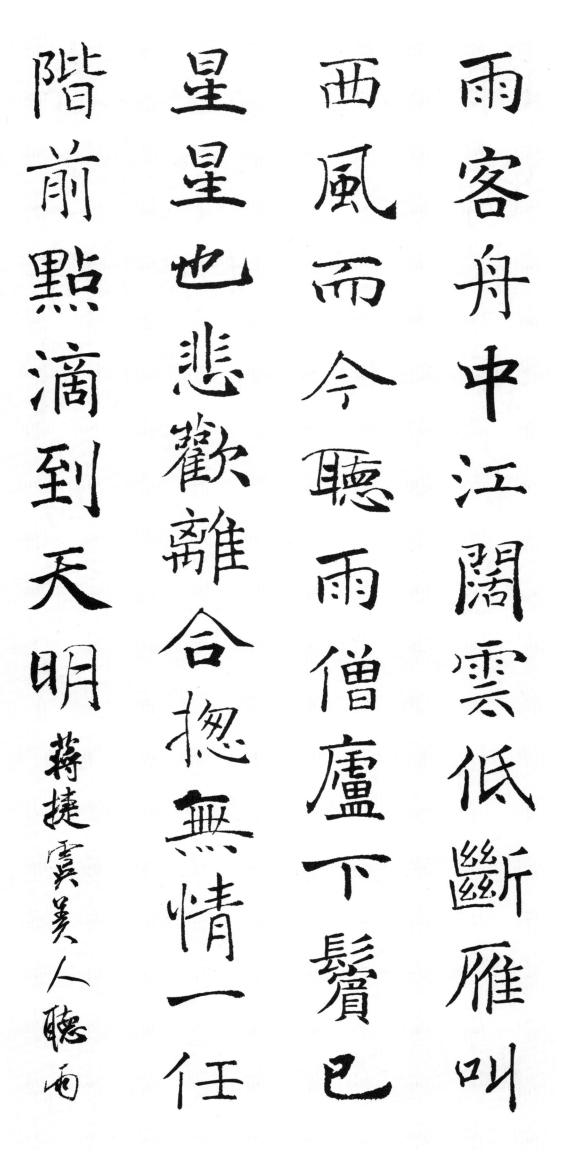

离情杳杳,

洛

蒙

昭

流

盡 倚 連 消 成 芳 樓 郭 草 空 無 怒 爭 語 万 1 江 面 欱 踏 涉科 吉支 銷 春 聲 望 动思 名 長 来 長 中 憶 空 影 弄 觀 滄 黯 潮 海 潮 淡 别

向涛头立,手把红旗旗不湿。别来几向梦中看,梦觉尚心寒。潘阆《酒泉子)

寒潘剛酒泉子

别 濤 来 袋 頭 立 夢 手 把 看 红 夢 旗 覺 旗 尚 不 湿 ど